©V 2654.
Ed. 35. g.

24 31

VÉRITÉS AGRÉABLES

o u

LE SALON VU EN BEAU,

Par l'Auteur du Coup-de-patte.

INTRODUCTION.

J'ai toujours douté, malgré l'opinion commune, qu'il fallut attribuer aux guerres civiles les rares génies qu'on a vu constamment briller après elles. Je sais que les Arts n'ont jamais éclaté d'avantage qu'après les grandes révolutions des Empires. Je sais qu'à l'explosion du courage on voit chez tous les peuples succéder une explosion de talents ; mais j'ose soutenir que si les révolutions contribuent à développer de grands sentiments dans les Artistes, ce sont les grands sentiments des Artistes eux-mêmes qui ont préparé ces révolutions, et qu'ainsi le génie ne paraît accompagner la liberté qu'après avoir très-réellement disposé tout pour son triomphe.

L'époque où nous nous trouvons peut servir un jour à décider cette intéressante question. Depuis environ quinze ans l'énergie des ames fières se manifeste dans tous les sens. La Musique trouve aujourd'hui des oreilles dignes

d'écouter ses chants sévères, la toile n'offre plus, comme autrefois, ces puériles enluminures qui deshonoraient l'Ecole Française ; nos Poëtes à Madrigaux laissent nos Orateurs brûlants de zèle pour la Patrie foudroyer le despotisme ; ce n'est donc point au changement qui s'opére que nous devons ces heureux fruits, car les hommes habiles que nous admirons maintenant se sont formés d'avance. Rien ne les arrête à présent, qu'ils prennent enfin leur essor. Témoin du progrès des Peintres, mon cœur va se montrer jaloux de leur applaudir. Tant que j'ai cherché vainement dans leurs ouvrages de l'étude, de l'élévation, du caractère, je les ai critiqués avec amertume ; il ont redouté ma censure, qu'ils ne me craignent plus aujourd'hui ; toujours fidèle à la vérité, je n'en recevrai point de trait qui les blesse ; un coup-d'œil rapide jetté sur le Salon a déjà préparé mon ame aux sentiments les plus doux. Je ne retrouve à chaque pas que des productions qui décèlent des cœurs honnêtes et des talents perfectionnés ; ma plume impatiente ne veut tracer que des éloges, et si j'ai paru long-temps un Censeur terrible, la beauté des objets qui s'offrent à mes regards me rendra peut être un éloquent admirateur.

VÉRITÉS AGRÉABLES

OU

LE SALON VU EN BEAU.

Nos 1 et 2.

M. VIEN, par ses avis autant que par ses Ouvrages, s'est montré le zélé défenseur du goût. Son style est noble, son pinceau moëlleux, ses idées gracieuses. Ses tableaux appellent toujours les regards du spectateur par un ton de couleur vigoureux et brillant, et captivent toujours son attention par le soin particulier qu'a ce Maître de ne mettre jamais aucun objet sur la scène qui ne concoure à développer le sujet. L'Académie doit être flattée de voir à sa tête un homme aussi respectable, un talent aussi généralement estimé. Il est à désirer que M. Vien se repose au lit d'honneur, mais non pas qu'il s'y endorme; le public conserve la douce espérance de voir long-temps Anacréon badiner avec les Muses et s'abreuver de leur lait.

Nos 3 et 4.

N°. 5.

Ce tableau nous ferait honneur chez les Chinois, il leur donnerait une idée de notre Porcelaine de Seves.

N°s 6 et 7.

N°. 8. Je demande que ce Tableau soit précieusement conservé : qu'il reste même à tous les Salons à venir; ce sera un terme frappant de comparaison. Voilà ce qu'on appellait en France de la peinture il y a dix ans.

N°. *De M. de Lagrenée le jeune.*

Ce Maître avait encore des progrès à faire, il s'est arrêté quant une foule d'Artistes savançoient à grands pas autour de lui; ce n'est point son talent qui change, mais c'est le talent de tout ce qui l'environne. Si les éloges qu'on lui prodiguait autrefois étaient mérités, je laisse à ceux qui le pronaient le soin de lui en donner encore.

N°. 15.

Il y a dans ce Tableau une sorte d'originalité grossière et pourtant piquante, il manque de masses et d'harmonie, mais non pas de vigueur et d'exécution. Je suis étonné de ne remarquer nulle part, dans un sujet pareil, ce sentiment pénétrant de piété seraphique qui

ne doit jamais se trouver négligé dans la peinture des solitaires. C'est une convenance indispensable à laquelle Lesueur s'est bien gardé de manquer. M. de Voltaire, pénétré du même principe, n'a pas voulu donner à ses Prêtres un zèle de la même espèce, mais il a eu le plus grand soin de mettre toujours dans leurs bouches des discours remplis d'humanité religieuse et d'onction.

N°. 19. Il est peut être impossible de peindre avec plus de graces un sujet plus gracieux. L'idée en est aussi charmante que l'exécution : Zeuxis choisissant parmi les plus belles filles de la Grece un modèle digne de représenter Hélene! Voilà sans doute de quoi enflamer l'imagination des Peintres ; mais que la composition du tableau doit offrir de difficultés ! Les charmes de tant de femmes rassemblées, quelques variés qu'ils fussent, devraient mutuellement se détruire. L'Auteur les a groupées avec tant d'adresse, que chaque beauté particulière se montre comme détail d'un bel ensemble ; ainsi la vue doucement attirée par une foule d'objets agréables revient par un effet de son penchant à rechercher la lumière sur l'objet que Zeuxis paraît admirer. Dois je le dire néanmoins, ce Tableau me paroît plutôt l'effort d'un talent rare que celui d'un grand génie. Tout ce qu'on peut exiger d'un habile Peintre y est réuni, largeur de masses, belle distribution de lumière, costumes riches, couleur brillante, beaux caractères de tête,

dessin correct, et cependant je n'éprouve point en le voyant ce plaisir voluptueux et léger qu'annoncerait ce charmant spectacle. Mon attention soutenue par des beautés réelles d'exécution n'est point réveillée par les idées fines et délicates qu'une imagination vive aurait su mettre à profit. Ces beautés Grecques ont presque toutes l'air ennuyé, leur sourire est sérieux, et la langueur du modèle détruit partout le sentiment varié qui devrait briller sur la physionomie du personnage. On voit que M. Vincent a pris plaisir à peindre ce Tableau, s'il eut mis autant de temps à y réfléchir qu'à l'exécuter, nous aurions sans doute un chef-d'œuvre, et nous n'avons qu'un bel ouvrage d'un très grand Maître.

N°s. 20, 21 etc. *de M. Vernet.*

Depuis 50 ans ce Peintre attend vainement dans l'arêne quelqu'athlete assez hardi pour se mesurer avec lui.

N°. 30 *De M. Roslin.*

Ce Maître infiniment habile semble avoir opposé ses anciens à ses nouveaux ouvrages pour nous prouver que ses talents n'ont point décru, et le public doit convenir que M. Roslin se maintient dans un état brillant de vigueur et de perfection.

N°. 32, 33, etc.

M. Robert est d'une fécondité merveilleuse.

Il accumule avec art les grands monuments. Si aux effets pittoresques qui brillent dans ses Tableaux il joignait un faire plus précieux, ses ouvrages lutteraient peut être plus sûrement contre le temps que les bâtiments superbes dont ils offrent une si fidelle image.

Nos. 39 et 40. *Fleurs et Fruits, par M. Van Spaendonck.*

On dit que son frère l'égale en talent ; si cela est vrai, voilà deux rivaux que l'on ne surpassera peut être jamais.

N°. 41 etc. *Imitations de Bas-relief.*

Ce genre n'a de mérite que par une imitation parfaite, et c'est un but que M. de la Porte manque rarement d'atteindre.

N°. 67. Il y a des beautés dans ce Tableau, mais le sujet peut être n'est pas heureux, quelque soit le courage que montre Eleazar en préférant la mort à manger de la chair défendue. Quelque bien peinte que soit la cotelette de porc frais qu'on lui présente, ce qui peut aux yeux d'un gourmand rendre le sacrifice plus méritoire, il n'en est pas moins vrai que c'est un ragoût, un mets de cuisine qui joue le plus grand rôle dans cette affaire, et qui doit frapper le premier les regards pour l'intelligence même du sujet. Au reste, Monsieur Barthelemy semble

avoir adopté une manière de peindre moins négligée, son pinceau devient plus large, sa composition plus nette, et le Cuisinier d'Antiochus est d'un fort beau style.

N°s. *De M. Hue.*

On voit que cet Artiste s'occupe encore à chercher le genre qui lui convient d'avantage. Ses succès dans le Paysage et dans la Marine ne l'aveuglent pas sur son talent. Je le crois, en effet, propre sur-tout à peindre des scènes galantes; son isle de Chypre offre un site voluptueux et d'aimables grouppes. Je le croirais fort capable de nous rendre les jardins d'Alcine, et sous son pinceau délicat Didon pourrait reparaître conduisant Enée au fond d'une grotte charmante.

N°s. 74. etc. Quand on voit les Tableaux de M. Sauvage, on reproche à la nature qu'il choisit, de n'être pas plus intéressante, car il y met la perfection de la copie.

N°s. *De Madame Lebrun.*

Cette femme Artiste soutient sa réputation, mais elle ne l'augmentera pas cette année; quelques uns de ses Portraits sont d'un pinceau mou. Celui de M. Robert est très-bien, il a l'air de conter fleurette à sa charmante voisine qui est peinte de main de Maître (N°. 127).

J'aimerais assez ce portrait du Prince Leubau-

miski s'il avait un peu moins ce ton rose qu'une peau délicate prend subitement à l'air. J'ai ouï dire qu'on avait payé ce Tableau 24000 l. Quand ce prix ne ferait pas l'éloge de l'ouvrage, il ferait à coup-sûr l'éloge de l'Ouvrier.

N. 89.

M. David est pour plusieurs Académiciens un rival bien redoutable, s'ils se négligent un moment, cet habile homme les écrase de tout le poids de son talent. Ce n'est pas qu'il soit réellement plus grand Peintre qu'eux, mais il joint à une pratique sûre une conception forte et juste, et ses principaux personnages ont toujours une expression convenable. M. Peyron dispose généralement mieux une scène, il y met plus de profondeur, il y distribue la lumière avec plus d'intelligence et d'effet. M. Renaud dessine mieux et colore avec plus de vérité. M. Vincent peint avec une hardiesse qui laisse bien loin de lui son heureux concurrent; mais M. David réunit plus de suffrages qu'eux tous; parce que son mérite réel lui acquérant toujours des partisans, son mérite soutenu les lui conserve toujours, au lieu que les autres Académiciens, plus capables peut être d'arriver à la très haute perfection, s'égarent souvent dans leur route, et perdent momentanément leurs admirateurs.

Le Tableau d'Helene et Pâris me semble propre à justifier ces réflexions.

Il mérite les plus grands éloges du côté de la pensée ; un intérêt vif agite l'ame quand on jette les yeux sur ce groupe aimable. Dans les traits, dans les formes, dans l'attitude règne une grace enchanteresse, elle inspire mille sentiments de volupté douce et tendre, le bonheur de ces époux rend heureux l'homme sensible qui les contemple ; le ravissement où leur esprit se plonge est partagé par le spectateur.

Voyons à présent ce que l'imagination ravie, recueille d'impressions moins agréables en sortant de son délire ; car il ne conviendrait pas à l'homme de goût de conserver une estime que la raison pût désavouer.

L'Artiste le plus sévère ne peut rien reprocher au dessin, le Phylosophe doit admirer les expressions, et tout le monde jugera combien la pose est heureuse et l'agencement naturel.

Mais je blame dans ce Tableau le manque de perspective aërienne ; si mon œil se colle avec plaisir sur l'objet, j'éprouve avec chagrin que l'objet se colle aussi sur la toile. C'est la perspective linéaire elle-même qui m'avertit du défaut d'air ; en outre je ne reconnais nulle part cette couleur locale et vraie naturelle à chaque objet ; le linge, la chair et le marbre sont peints avec la même dureté ; que M. David se corrige de ces deux grands défauts, et le public ne

saura plus qu'admirer dans ses ouvrages de grandes et de nombreuses beautés.

90. Voilà, depuis dix ans, le premier sujet pathétique traité tout-à-la-fois avec sagesse, intérêt et dignité par notre Ecole. Ce Tableau n'offre pas précisément *le Déluge*, mais une pensée des plus belles que le Déluge puisse offrir. Possin lui-même s'en serait fait honneur. Le sujet comporte heureusement une peinture des quatre âges différents de la vie. Un vieillard, un homme fait, une jeune femme, un enfant. On pourra trouver à redire aux carnations, quoique bien belles, quoique bien vraies, mais d'un choix peut-être trop uniforme. Le grand mérite de cet Ouvrage, c'est que plus on le regarde, plus on sent croître en soi les mouvements de la pitié, de la compassion naturelle, et cela par l'heureuse disposition des figures et la justesse d'expression qui les anime. Ce Vieillard porté par son fils est du plus beau caractère, la tête du fils ressort merveilleusement sur ce manteau du Vieillard naturellement étendu par une action vive. Ces regards d'effroi que jettent en même-temps le fils et le père, en se sauvant du nauffrage, préparent l'ame au spectacle d'un nouveau malheur. En effet, deux objets non moins intéressants vont périr. Qui pourrait dans cette femme, que l'onde engloutit, méconnaître encore une mère! Elle ne résiste plus à la mort, mais elle en veut préserver ce qu'elle aime. Graces à cet amour inconcevable qui rend un sexe faible et

timide capable des sacrifices les plus magnanimes ; ce fils, objet de sa cruelle inquiétude, semble soutenu miraculeusement sur le gouffre.

Voyez comme dans ce combat généreux, prête à tomber dans l'abîme, elle emploie ses derniers efforts à lui disputer son enfant. Le spectateur sensible, témoin de cette lutte sublime, tourne des yeux suppliants vers le père, l'appelle au secours de ces victimes intéressantes; il le conjure de ne pas abandonner deux objets si chers : c'est alors qu'en revoyant ce malheureux groupe, l'ame s'affecte plus vivement, on pénètre la juste cause de la douleur, morne et profonde ou l'époux se montre plongé. En effet, quelle horrible alternative il se voit forcé de rendre son père au torrent, ou d'y abandonner son épouse. L'instant presse, il faut se résoudre. Qu'elle situation déplorable! qu'elle funeste anxiété ! C'est à la faveur du désordre ou la piété jette notre ame, que le génie du Peintre s'en empare ; il entoure son sujet d'objets sinistres : à chaque point de la toile où l'œil se reporte on découvre un nouveau désastre ; l'objet le moins apparent, l'indice le plus léger, deux pieds qui sortent de l'onde deviennent une image effrayante ; par-tout où l'esprit s'arrête il ne trouve plus de repos; tout jusqu'aux graces naïves de cet enfant qui sourit dans le danger, épouvante l'imagination. L'ame s'émeut, le cœur se déchire, et des larmes prêtes à s'échaper de tous les yeux annoncent à l'Auteur d'un si bel

ouvrage qu'il est digne de se placer parmi les Artistes les plus célèbres.

93 etc.

97. Les Paysages de M. Vanloo ne manquent pas de mérite par la composition, mais par la vigueur ; quelques-unes de ses figures pourraient avoir plus de relief.

104. M. Vestier perdrait cette année dans l'estime publique, si le public pouvait perdre en deux ans le souvenir de ses beaux portraits exposés au dernier Salon.

112. Je félicite le Médecin de M. Peyron, car en lui rendant la santé, il a ressuscité un talent fait pour nous plaire.

Ce Socrate rappelle naturellement le Socrate de M. David, non pas que les deux Tableaux se ressemblent, car chacun, au contraire, brille par un mérite absolument opposé à l'autre, et laisse remarquer aussi des défauts tout différents.

Celui de M. David présentait une prison claire, un Socrate fort agité, un cortège de Philosophes, tous grimaciers, à l'exception d'un seul, un dessein pur, un pinceau sec.

Et celui de M. Peyron présente un site obscur, un sage tranquille, des spectateurs touchés, un dessin faible, un pinceau qui tombe dans la molesse.

Il a sur l'autre l'avantage de l'ordonnance,

et de l'effet, il renferme un bel épisode ; celui de M. David l'emportait par la belle pensée. On y voyait Socrate, occupé tout-à-la-fois de son discours et de la coupe, celui-ci l'emporte par la belle pensée totale qui met chaque personnage à sa place, et qui donne à chaque figure une expression convenable. Le Tableau de M. Peyron est l'ouvrage d'un Philosophe profond, et le Tableau de M. David est l'ouvrage d'un grand raisonneur.

Après de telles observations, je ne m'amuserai pas à discuter minutieusement si l'épaule de ce jeune homme, appuyé sur le pilier, paraît trop grosse pour sa tête, si son bras droit se cache trop dans la draperie. Le bon critique, pour être utile, n'a pas besoin de remarquer ce que tout le monde apperçoit, et si le Peintre d'une classe supérieure fait quelquefois des fautes d'écolier, le critique ferait voir peu de sens, s'il relevait un grand Maître, comme il ferait un élève.

115 etc.

La mort de Seneque renferme de grandes beautés ; on peut reprocher à la femme de ce Philosophe d'avoir la même carnation que lui. L'amour conjugal ne va pas jusqu'à pouvoir autoriser de pareil rapports.

J'observe de plus grandes beautés encore dans la mort de la Vierge ; il regne autour d'elle une douleur religieuse. Le sujet comportait une
couleur

couleur sombre, mais non pas aussi également grise, en donnant à la Vierge une plus belle figure, en adoptant un autre coloris : cet ouvrage obtiendrait la plus grande estime.

No. 118, etc.

M. de Valenciennes voit la nature en poëte, il ne fait guères de paysages qu'il n'y conçoive quelque scène, des tems antiques, mais je lui conseillerais de changer ses annonces; d'après la sienne je cherche Œdipe, je cherche Pyrrhus, et je ne découvre, après bien des efforts, que de très-petites figures de Peintre de genre, noyées dans un paysage immense et beau, je l'avoue, mais qui rend le sujet annoncé un simple accessoire de ses Tableaux.

N°. 124.

M. Monnier fait presque seul cette année tous les honneurs de son genre. Chacun de ses portraits brillent d'un mérite particulier : caractères, âges, sexes différents, il rend tout avec une vérité séduisante; il paraît se jouer de la diversité de ses fonds, ses têtes se détachent, ici sur du noir, là sur du gris, là sur du bleu, là sur du rouge, par-tout son effet est grand, son coloris vigoureux, sa touche ferme; on dit qu'il joint à tant de mérite celui de saisir la ressemblance parfaite : puisque la nature le dirige si bien, qu'il continue à la consulter, et que la France puisse avoir aussi son Wandick.

B

No. 155.

S. Louis, quoique témoin du supplice des Chrétiens, refuse de signer un traité honteux.

La pensée de ce Tableau fait hérisser les cheveux d'horreur, et je crois que l'exécution ne produit pas un effet moindre.

No. 157.

Portrait de M. le Comte de Lally Tollendal. Cette ingénieuse pensée d'un fils, déchirant le crêpe qui voile son père, est malheureusement rendue par un bien mauvais pinceau.

159 et Nos *suivans de MM. de Marne; Nivard et Tonnay.*

Le public ne dira pas que ces trois Peintres se copient. Quoiqu'en imitant toujours la nature, ils ne se ressemblent guères entre eux. Celui qui rend son modèle avec le plus de vérité, c'est M. Nivard, mais par l'extrême fini des détails, le spectateur se croit toujours également rapproché de l'objet particulier qu'il examine, et le tableau lui semble toujours un peu sec.

M. de Marne égalera Vouwermans.

M. Tonnay ne sera servile imitateur de personne, et ses paysages vigoureux, semés de scènes intéressantes et de figures bien ajustées, lui procureront un succès bien mérité.

No. 196.

M. Lavallée Poussin porte un nom celèbre. Il y doit répondre : son Adoration des Bergers et le retour de Tobie font bien espérer de son talent ; qu'il évite de donner à ses Anges une lourdeur propre à la pierre. Celui qui ramène Tobie a ce défaut ; le chien qui caresse à son retour le fils de la maison est une idée juste et placée. Ces animaux aimans et fidèles ne déparent point une scène pareille ; je ne me rappelle jamais sans admiration avec quel art sublime Homere introduit celui d'Ulysse, mourant de plaisir à l'arrivée de son Maître, après l'avoir seul reconnu ; c'est l'un des épisodes les plus touchants de l'Odyssée.

No. 198.

M. de la Fontaine nous met sous les yeux nos Temples gothiques avec beaucoup de vérité, d'intelligence et de soin.

No. 343.

Deux nouveaux Agréés fixent principalement les regards du public. M. Vernet, fils d'un homme depuis long-temps admiré, soutiendra sans doute un nom si couvert d'honneur. Les ouvrages qu'il offre aujourd'hui ne méritent que des éloges. S'il effaçoit dans son grand Tableau 1. draperie jaune qui éclate

B ij

sous le Cavalier, la tête de son cheval aussi animée que bien peinte n'en ressortirait que mieux. On pourrait aussi lui faire observer que la cuisse gauche de son Cavalier s'enfonce dans le corps de son cheval, et que vraisemblablement Paul Emile n'a jamais passé sous l'arc de Titus.

No. 346.

M. Gauffier débute au Salon d'une manière très-avantageuse. Dans son petit Tableau, la grace, la simplicité, la naïveté, la délicatesse, le dessin, la composition, le pinceau, tout est digne de louanges. Mais on reproche à l'Auteur de trop s'aider de la Hire. Achille imprimant son cachet sur la bouche de son Confident est composé avec noblesse, dessiné avec élégance, ajusté dans le grand style et fort ingénieusement pensé.

Avant de finir l'article de la Peinture, je reviens sur quelques objets. Ulysse quittant Sparte avec Pénélope (No. 28) n'est pas un Tableau sans mérite, mais j'ai l'imagination si frappée d'un dessin du même sujet, que j'ai vu il y a plusieurs années, et dont M. Gibelin est l'Auteur, que le mérite de la nouvelle composition s'anéantit presque à mes yeux. L'intérêt et la dignité se réunissoient dans le dessin dont je parle, j'y retrouvais la scène antique. La mémoire que je conserve des beautés d'Homere ne m'offrait, avec ce mor-

ceau rien de discordant ; le Peintre me paroissait tout aussi grand que le Poëte. Je ne prétends point ici faire une critique du Peintre de l'Académie, je prétends seulement faire un juste éloge du Peintre qui n'a jamais pu en être.

Le portrait de Madame Lebrun se montre bien tard au Salon, et c'est peut être son plus charmant ouvrage. S'il est doublement glorieux au Guerrier de chanter ses propres victoires, il est doublement intéressant pour une jolie femme d'employer ses rares talents à se peindre. Ici l'on ne sait lequel vanter davantage, de la copie ou du modèle.

SCULPTURE.

SI l'Achille de M. Giraud et si la Statue de Bertrand du Guesclin ne se trouvaient pas au Salon, je ne verrais presque rien en Sculpture qui méritât d'être loué. Montausier, le sage Montausier s'assied avec une grossière indécence. Il semble se disposer à lâcher un pet. J'avais, il y a huit ans, donné à M. Mouchy, dans *la Patte de Velours*, le conseil suivant à l'occasion de son plâtre. « Le Gouverneur d'un
» grand Prince, un être réputé le plus sage de la
» Cour de Louis XIV, un homme qui dési-
» rait de ressembler au Misanthrope de Moliere,

» ne s'est jamais surpris dans une attitude aussi
» abandonnée. Sa pose doit s'allier avec les
» idées de noblesse, de vertu, de sévérité
» inséparables de son nom ». Voilà le marbre
exécuté : or M. Mouchi, depuis huit ans, n'a
pas, à ce qu'il me semble, changé d'avis plus
que moi.

Que M. Foucou ne change rien à Bertrand
du Guesclin, et sa figure sera superbe. La
pose en est fière, la pensée pleine d'enthousiasme, le rapport de toutes les parties concourt au plus bel ensemble. Il est heureux
que l'histoire autorise la hardiesse de faire
combattre un Guerrier les bras nuds.

Les mains, cependant, pourraient être
d'une idée plus fortes, sans rien gâter. C'est
à de pareilles Statues qu'il faut employer le
marbre, si l'on ne veut pas quelque jour
voir son marbre devenir mortier; quand les
Artistes feront beaucoup de morceaux semblables, la Nation s'empressera de récompenser leurs nobles travaux. L'or qu'on y destinera, ne sera plus regardé comme une
dépense de luxe inutile : car il en résultera de
la gloire, sorte de richesse dont les peuples
civilisés ne cesseront jamais d'être avides.

N°. 88. J'attendais avec impatience le Brutus
de M. David. S'il fût arrivé moins tard, je

l'aurais couvert d'éloges. Voilà le premier Tableau de génie sorti de l'Ecole moderne : Quelle sombre disposition au remords, dans l'attitude et la physionomie du père ! Quel mélange d'accablement, de désespoir et d'effroi dans ce grouppe admirable de la mère, et des deux sœurs ! Quelle sévérité majestueuse et tranquille dans le cortège qui environne le corps ! Que d'art dans la disposition de la scène qui réunit trois Tableaux, si divers sous une seule conception terrible ! Qu'il est beau d'avoir su cacher dans la demie teinte le héros presqu'odieux d'un patriotisme dénaturé, pour n'offrir aux yeux que des objets touchants, dont l'infortune attendrit les cœurs sensibles ! Cet ouvrage place M. David entre Sakespear et Corneille, et je ne sais de quoi je m'énorgueillirais davantage ou d'avoir peint cette tête de Brutus, ou d'avoir créé le *qu'il mourût* des Horaces. Il me semble que je retrouve également dans ces deux étonnantes pensées l'élan le plus vigoureux des ames citoyennes et le sublime de la férocité.

Chez KNAPEN & Fils, Imprim. de la Cour des Aides, au bas du Pont Saint Michel, 1789.

www.ingramcontent.com/pod-product-compliance
Lightning Source LLC
Chambersburg PA
CBHW030129230526
45469CB00005B/1863